世界文学名著连环画收藏本

简·爱 ③

原　著：[英]夏洛蒂·勃朗特
改　编：冯　源
绘　画：焦成根　蒋啸镝　彭　镝

CNS ⓓ 湖南美术出版社

《简·爱》之三

　　失火的次日罗切斯特就去了一个朋友的家里，几天后带回一群朋友。在罗切斯特离家的这几天，简发现自己暗恋着他，于是努力克制着，并计划离开。罗切斯特和很多客人回来了，他们在桑菲尔德府一连住了好几天。一天，来了一位名叫梅森的不速之客，让罗切斯特变得异常紧张，他安排梅森住在三楼。当晚半夜里，全体都被楼上的打斗声和呼喊"罗切斯特救命"声惊醒，梅森被咬成重伤。罗切斯特连夜请来医生为他疗伤，次日一早就派车将梅森和卡特医生送走，一切都在神不知鬼不觉中结束，却又在简的心中留下了一个深深的谜……

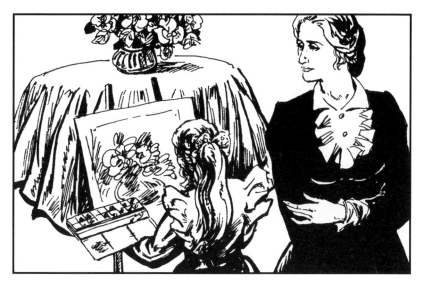

1. 吃完早饭，我到教室里，给阿黛勒上图画课。我非常迫切地希望见到罗切斯特先生。我甚至猜想，他一定会到教室里来。因此，在教学生功课时，我神不守舍。

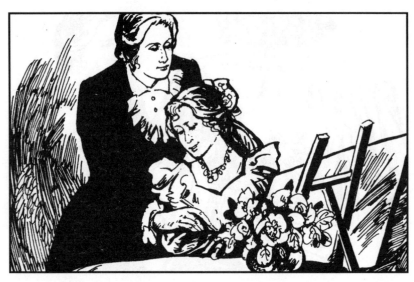

2．我弯着腰，把着阿黛勒的铅笔，她有些吃惊地抬起头，问我："你怎么啦，小姐？你的手在颤抖，脸红得像樱桃。"我知道，自己对罗切斯特先生的感情已经有了变化。

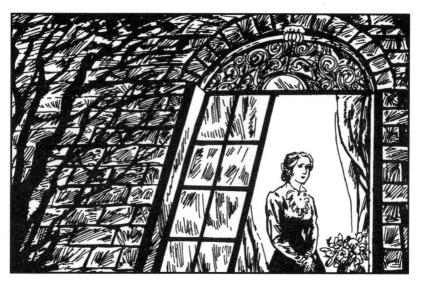

3. 黄昏来临了，我朝窗口望了望。今天一整天都没有听到过罗切斯特先生的声音和脚步声了。早上我怕和他见面，现在却希望见到他。这么长时间没盼到，我盼得都不耐烦了。

4. 夜幕降落，阿黛勒离开我到婴儿室找索菲玩去了，我更是迫切地希望罗切斯特先生能进来，我有好多好多的话想说给他听，我要再提起格莱恩这个话题，问他为什么要为她的劣行保密。

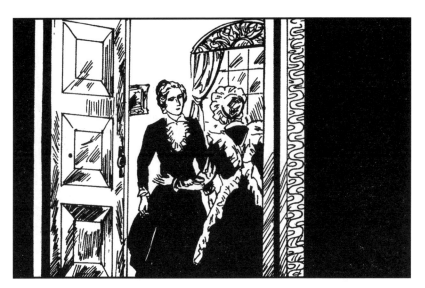

5. 终于脚步声在楼梯上响了起来，莉亚出现了，不过她是来通知我，茶点已在菲尔费克斯太太房间里预备好了。我很高兴地下楼去，我以为这使我更靠近罗切斯特先生了。

6. 菲尔费克斯太太正在拉遮帘。这时暮色正在变浓，成为一片昏暗。她透过玻璃窗朝外望了望说："今晚天气好，虽然没有星光。罗切斯特先生总算拣了个好天气出门。"

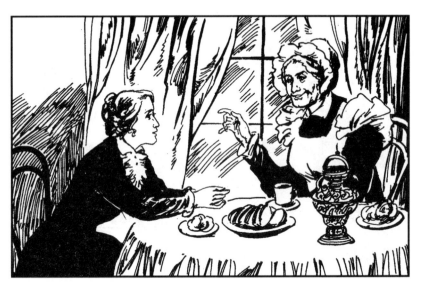

7. "出门？他上哪儿去了？我还不知道呢。"我有些惊讶，难怪今天看不到他了。菲尔费克斯太太说："他吃完早饭就去里斯了，去埃希敦先生家。在米尔考特的那一头，10英里路光景。"

8. "那里有他的朋友，英格拉姆勋爵，乔治·利恩爵士，丹特上校，还有一群仰慕他的女士。这些上层人物在社交上很活跃，罗切斯特先生估计至少要待上一个星期。"菲尔费克斯太太说。

9. "里斯那儿的女士们漂亮吗？"我向菲尔费克斯太太问了一个愚蠢的问题。"当然，埃希敦先生的三个女儿就非常出众。其中布兰奇·英格拉姆小姐是我见到的最美的女人。"管家太太没注意到我微妙的感情。

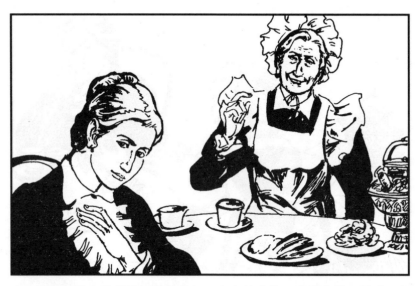

10. 她详细地向我描述了她的长相：高高的个儿，胸脯丰满，眼睛又大又黑，像珠宝一样明亮。还有一头好头发，乌油油的，在后脑勺上盘着。她还有一副动人的歌喉，钢琴弹得非常出色。

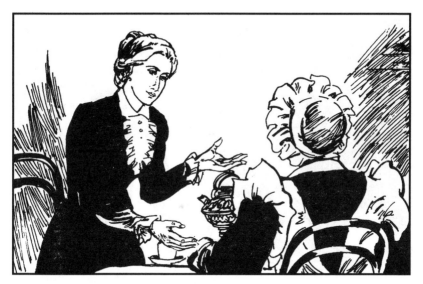

11. 我试探地问："她还没结婚吧? 难道没有一个富有的贵族或绅士看中她吗? 譬如说,罗切斯特先生。他不是很有钱吗? ""哦,看你说的。两人的年龄相差太大了。一个快40了,一个才25岁,不大可能。"

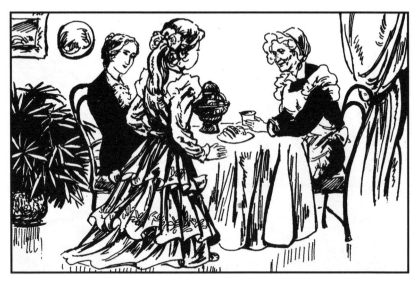

12. 管家太太的解释不能说服我。年龄不相适的婚姻不是每天都有吗？我开始怀疑罗切斯特先生去里斯的真正目的。我还想继续罗切斯特和布兰奇这个话题，阿黛勒进来了，只好打住。

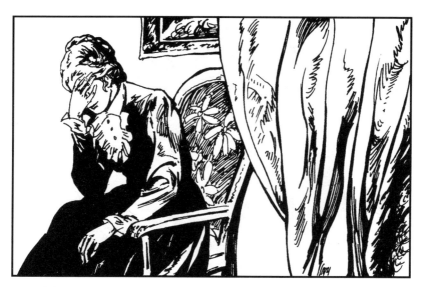

13．独自一人待着的时候，我努力唤醒理智，一次又一次地回忆自己与罗切斯特先生的关系，一遍又一遍地检查自己的感情。我发现，自己与罗切斯特先生的关系是那么平淡无奇。

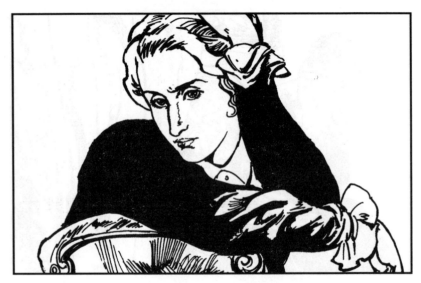

14. 我做了一个爱幻想的傻瓜，把罗切斯特偶然对我的好感，看做了爱情。一想到这，我就不断地责备自己：你不害羞吗？你凭什么值得他爱呢？

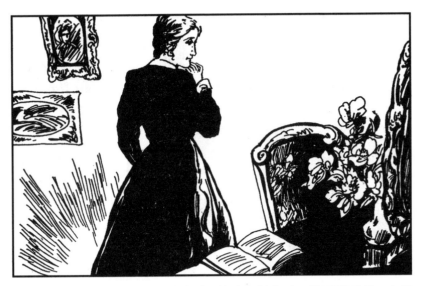

15. 我还走到自己房间的梳妆台前，认真打量自己。镜子里面是一个身材矮小，脸色苍白的姑娘。五官很一般，没有特点，头发梳得很平。穿着黑色上衣，一副修女打扮。

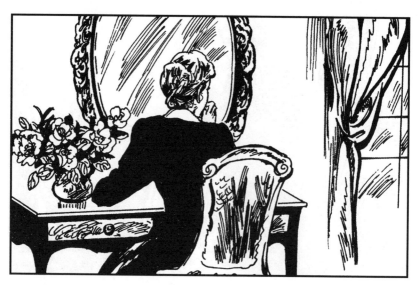

16. 被一群金枝玉叶、花枝招展女士包围的罗切斯特先生，怎么会看上一个孤苦无依、相貌平凡的家庭教师呢？我强压内心的痛苦，用理智不断提醒自己，不要想入非非、自作多情。

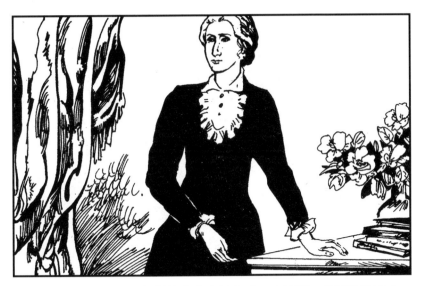

17. 一星期过去了，罗切斯特先生音讯全无。十天了，他还是没回来。菲尔费克斯太太说，也许他已从里斯直接去伦敦了，再从那儿去欧洲大陆。如果那样，这一年他是不会在桑菲尔德露面的了。

18. 听到这话，我心里开始奇怪地打了个寒噤，而且若有所失。很快我就恢复了理智，告诫自己：他和我不在同等地位上。不能把整个心灵、全副精力浪费在不需要的爱情上面。

19. 我继续安安静静地干我白天的工作，可脑子里时时闪过模糊的暗示，提出一些离开桑菲尔德的理由，我不由自主地一再考虑要登的广告，并且对新的职位作种种猜想。

20. 罗切斯特离开桑菲尔德府两个星期后，邮差给管家太太送一封信。她看了信上的地址说："这是主人来的。现在我们就可以知道是否要准备他回来了。"

21. 她拆开信仔细地看着。我继续喝着咖啡，咖啡很烫，我把脸上突然升起的一阵火一般的发热归因于它的烫。为什么我的手会发抖，为什么我不自觉地把半杯咖啡泼在我的盘子里？

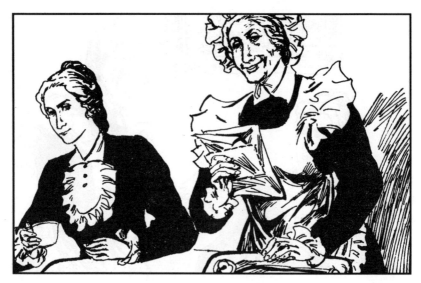

22. "他三天后回来，吩咐把所有的卧室都准备好，到米尔考特找一些厨房帮工来。有许多绅士和淑女同他一起来，他们都带着仆人和使女。"管家太太匆匆吃完早饭，马上开始她的工作。

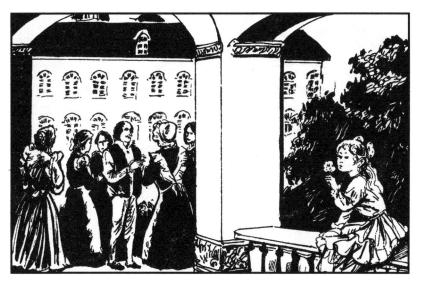

23．桑菲尔德府临时增加了佣人，大忙了3天，把里外收拾得整洁漂亮。阿黛勒在这期间简直变得野了，为客人作准备，等待客人来临，似乎使她欢喜得发疯了，功课也不做了。

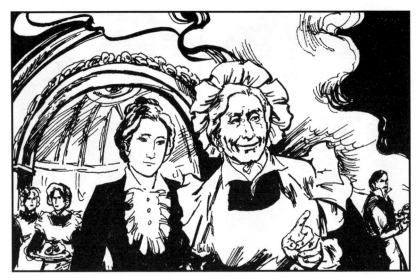

24. 菲尔费克斯太太硬要我给她帮忙。我整天待在贮藏室里，帮助她和厨子，学着做牛奶蛋糊、干酪蛋糕和法国糕点；将野味或野味的翅膀扎紧，以便烹烤；装饰甜食的碟子。

25. 一次，我碰巧看到三楼的楼梯门慢慢地打开，格莱恩戴着整洁的帽子，围着白围裙，系着手绢走出来，脚步轻轻地走过过道，朝忙乱的卧室里看看，指点女佣人们干活。

26.她每天下楼到厨房去吃一次饭,适量地抽一管烟,然后就提着一壶黑啤酒回去,最多一个小时。其余时间她都在三楼那间天花板很低的橡木房间里度过,形单影只,就像关在土牢里的囚犯。

27. 我有一次听到莉亚和一个打杂女工议论格莱恩。从莉亚口中得知，格莱恩拿的工钱是一般女佣的5倍，而且十分能干，没有人能比她强。而且她的工作并不是每个人都干得了的。

28．不料莉亚回过头来看到了我，马上用胳膊肘轻轻碰了她的伙伴一下。她们的谈话突然中止了。我从她们的话中推测：桑菲尔德有一个谜，而我被故意排斥在这个谜外边。

29. 星期三晚上，全部准备工作完成了，星期四下午，菲尔费克斯太太穿上她最好的黑缎子衣服，戴上手套和金表；阿黛勒也穿戴起来，索菲给她穿上一件宽松的薄纱短外衣。

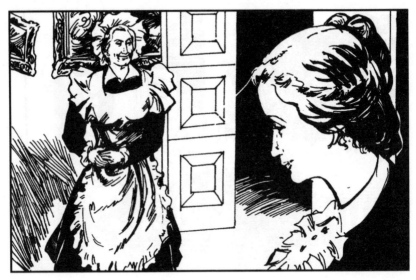

30. 我认为我没有必要换什么衣服，便待在我作为私室的教室里。天色暗下来，菲尔费克斯太太一边走进来一边说："我已经打发约翰到大门口去看看，大路上是不是有什么动静。"

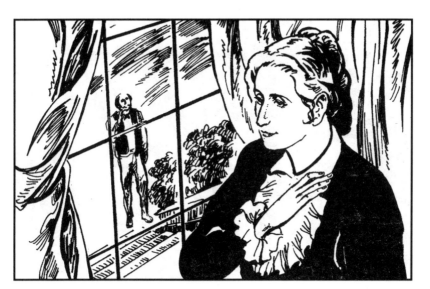

31. "他们来了，10分钟就可以到这儿了！"约翰在窗下大喊着。阿黛勒立即飞奔到窗口，我跟着，小心地站在一边，让窗帘挡着我。这样我可以看见他们，而不让他们看见我。

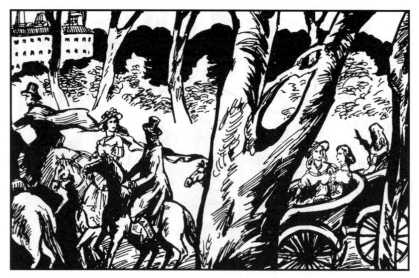

32. 一会儿，4个骑马的人沿着车道奔驰过来，后面跟着两辆敞篷马车。骑马人当中有两个是时髦的年轻绅士，第三个是罗切斯特先生，他旁边是一位骑马的小姐，我猜她就是布兰奇小姐。

33. 菲尔费克斯太太连忙跑下楼去，执行她的任务。阿黛勒向我恳求，要下楼去，我把她抱到膝上，告诉她，除非罗切斯特先生派人来叫她下去，否则不管是现在或其他任何时候，她不能出去。

34．阿黛勒像受到极大委屈似的，无声地流下了眼泪。我脸色十分严肃，她终于同意把眼泪擦掉了。我们已经有五六个小时没吃东西了，我便趁太太小姐们去她们的卧室之机，下楼给阿黛勒拿吃的。

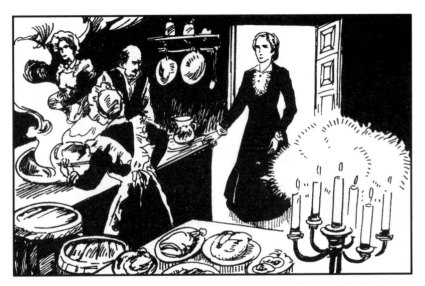

35．我小心翼翼地从后楼梯直接进入厨房。厨子弯着腰在锅上忙着，厨房里只有火跟混乱。我穿过来往忙碌的仆人，走到放肉食的地方，拿了一只冷鸡、一卷面包、几块馅饼。

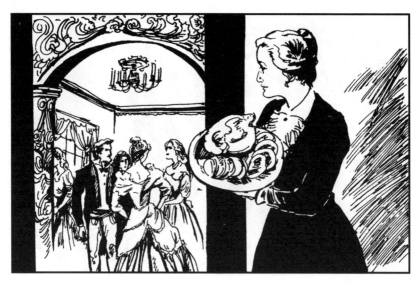

36. 我端着盘子退出厨房，来到过道里。不料太太小姐们开始从她们的房里出来了。为了不让她们撞见我，我便站在过道的这一头，一动也不动。好在这儿没有窗子，很黑，她们看不见我。

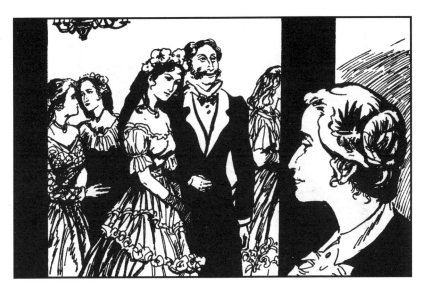

37. 房间里一个接一个地走出美丽的住客，每一个都是欢快轻松，衣服在昏暗中闪出光亮。她们在过道的那一头聚会，用动听的、克制的活泼调子谈话，给我留下出身高贵的优雅印象。

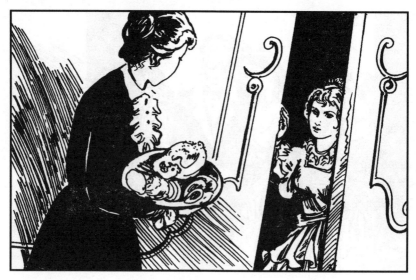

38. 我走回去时，发现阿黛勒抓住微开的教室门，从门缝里偷看，一见我便用英语说："多漂亮的女士们啊！你说，晚饭后罗切斯特先生会叫我们去吗？""不会。他有许多事情要办。吃吧。"

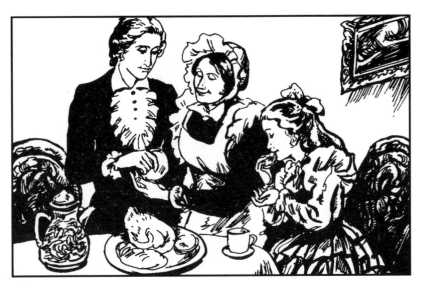

39. 她真的饿了，因此鸡和馅饼暂时转移了她的注意力。我拿了这点食物很好，否则她跟我，还有索菲会根本没有晚饭吃。楼下的人都太忙，想不到我们。我把我们的食物分了一份给索菲。

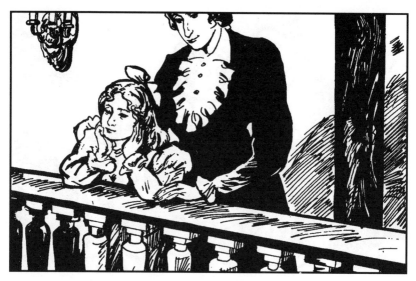

40. 10点钟了，仆人们还拿着托盘和咖啡杯来来去去地奔跑。我允许阿黛勒比平时晚许久才睡，因为楼下的门老是开呀关的，很吵，她也不可能睡着。我带她到过道里，换换环境。

41．大厅里点着灯，阿黛勒喜欢从栏杆上看下面仆人走来走去。夜深了，休息室里传出钢琴声，阿黛勒和我在楼梯最高一级坐下来，听着。不久，一位女士在钢琴伴奏下唱起歌来，音调很悦耳。

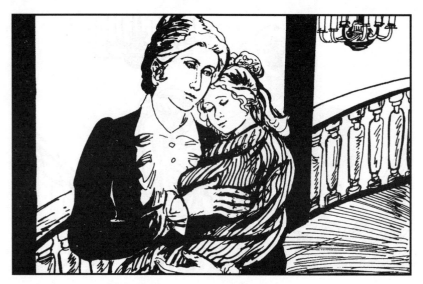

42. 钟敲11下，我看阿黛勒，她头靠着我的肩膀，眼皮越来越沉重。于是我把她抱在怀里，送她上床。绅士们和女士们到将近一点钟的时候才回他们的房间去。

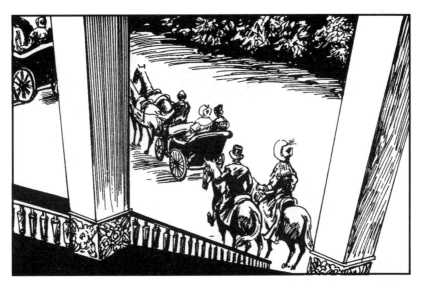

43. 第二天天气跟第一天一样好。罗切斯特先生领客人们到附近一个什么地方去游览。他们清早出发，有几个人骑马，其余的坐马车。布兰奇小姐是唯一骑马的女士，罗切斯特先生总是跟随在她旁边。

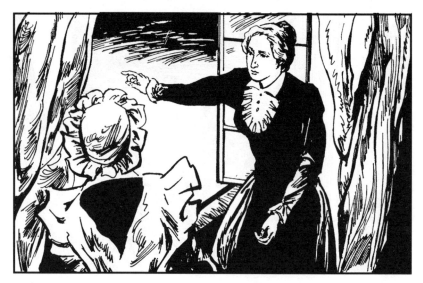

44. 我和菲尔费克斯太太一起站在窗口，望着他们出发。我说："你说他们不大可能结婚，可你瞧，和其他女士比起来，罗切斯特先生明明更喜欢她。"菲尔费克斯太太既不否认也不肯定。

45. 菲尔费克斯太太通知我，罗切斯特先生让她通知我今晚带阿黛勒去见客人。我不肯去，管家太太说："先生说，他特别希望你去，要是你拒绝的话，他就要来亲自叫你。"

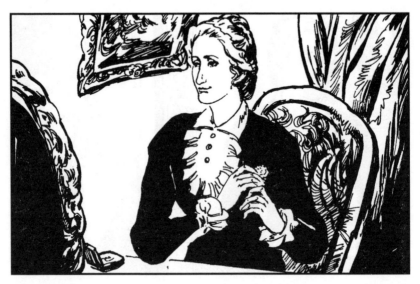

46. 阿黛勒听说晚上要见客人们，一整天都高兴得发疯似的，直到索菲给她梳妆打扮她才安静下来。我很快就穿好了衣服，梳平了头发，别上了唯一的一个珍珠别针，算是打扮好了。

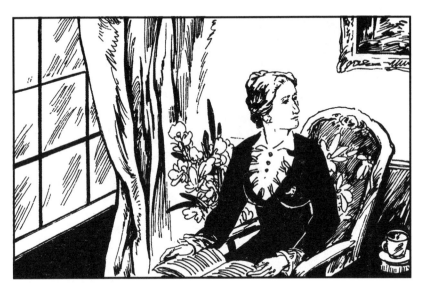

47. 我按照菲尔费克斯太太的指点，趁客人们还没吃完饭，就带着阿黛勒进入休息室里。我让阿黛勒坐在一张脚凳上，我则坐到一个窗口座位上，从附近的桌子上拿了一本书，打算阅读。

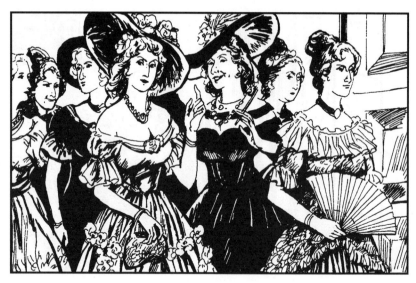

48. 这时客人们用完餐，一块儿走进了休息室。我站起来向他们行屈膝礼，有一两个人点头回礼，其余的人只是凝视着我。不知怎么的，感觉上她们人很多，其实只有8个女士。

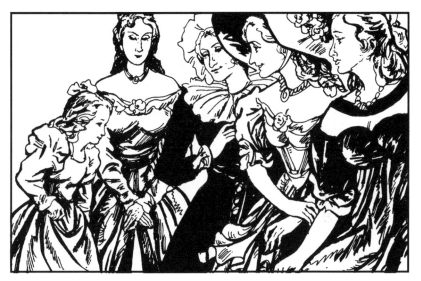

49. 阿黛勒一见这些贵妇人进来，就站起来走上前去迎接她们，庄严地行了个礼，郑重地说："太太小姐们，你们好。"于是她们把她叫到沙发那儿，坐在她们中间，受到她们宠爱。

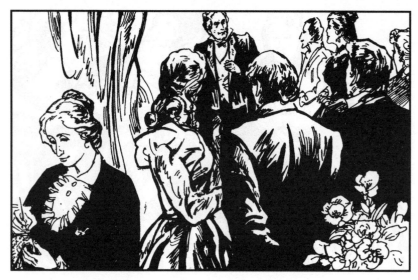

50. 仆人送来咖啡，绅士们被请了进来。我坐在阴影里，窗帘半遮着我。罗切斯特先生最后一个进来，我竭力不望他，把注意力集中在织网的针和我正在织的线袋的网眼上。

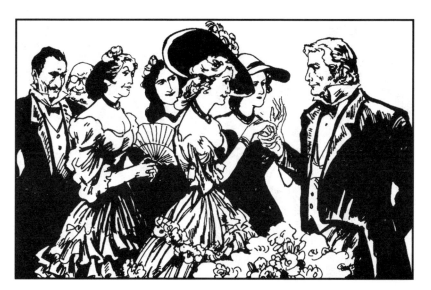

51. 他甚至没看我一眼，就到屋子那头坐下，和女士们谈话。我的眼睛不由自主地盯住他，照常规说他不算美，可在我看来，他不只美，还充满了一种兴趣、一种影响，把我完全制服了。

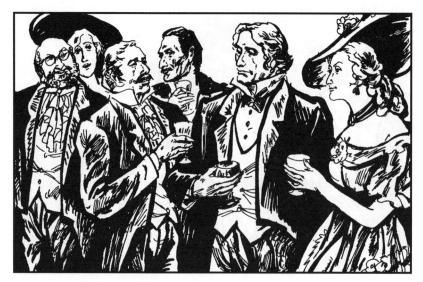

52. 他坚实的身材，宽大的额头，粗犷的五官和开朗豪放的言谈举止，表现出别人难以具有的果断意志和蓬勃活力。在他面前，仪表不凡、风度翩翩的男宾们，都显得软弱乏力。

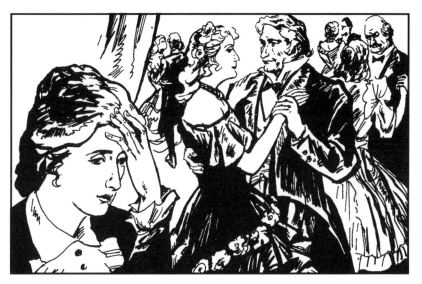

53. 我曾经力图理智些，拔去心中爱情的萌芽。可是，我很难扑灭自己见到他时心中产生的剧烈的欢乐。我多么矛盾啊！

54. 我又仔细地观察着布兰奇小姐。开始她一个人站在桌边，优雅地弯着腰在看一本画集，似乎在等人来找她。可是大家都在闲聊，三人一群，两人一组的，似乎兴致勃勃。

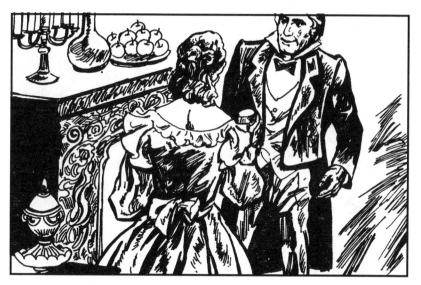

55. 这时罗切斯特先生离开了两位埃希敦小姐，孤零零地站在壁炉边。布兰奇小姐见了，她不愿意冷清下去，就走到壁炉架的另一头，与罗切斯特先生聊了起来。

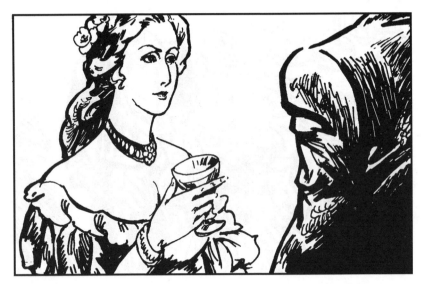

56．正跟菲尔费克斯太太形容的那样，她十分漂亮。一个女性的外貌优点，她全有。在一大群小姐中，她显得多才多艺，活泼而又庄重。她与罗切斯特先生的关系的确非同一般。

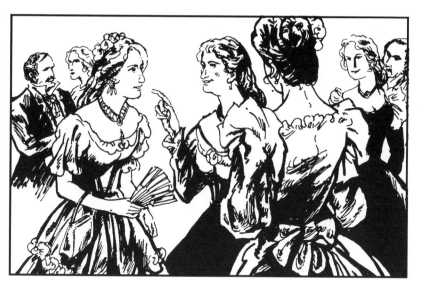

57. 他们高声地聊着，从阿黛勒谈到家庭教师。太太们把家庭教师狠狠地咒骂，小姐们则炫耀她们捉弄家庭教师的技巧，甚至毫无顾忌地说我："在她的相貌上，我看到了她那个阶层的人所有的缺点。"

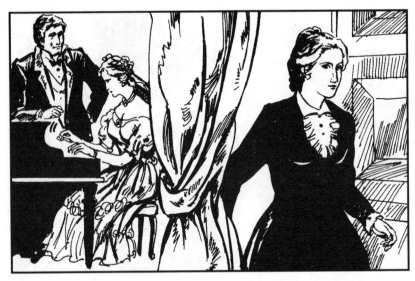

58. 在布兰奇小姐弹奏钢琴要罗切斯特先生唱歌之后，我悄悄离开了掩蔽的角落，从附近的边门溜了出来。这儿有一条狭窄的过道通向大厅。我穿过过道时，不料鞋带松了，便停下来。

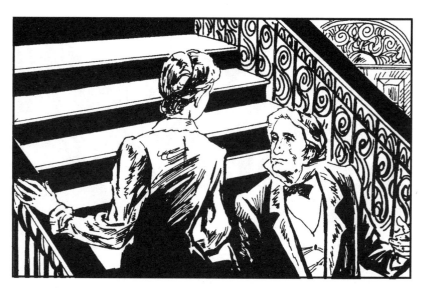

59. 我正跪在楼梯脚下的地席上系鞋带时，一个人走了过来，我抬头一看，是罗切斯特先生。他要我再回到休息去，我说我累了，要回房休息。他盯了我一分钟，答应了，但要求我每晚必须去休息室陪客人。

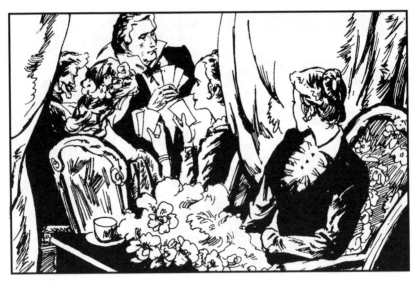

60. 白天，客人们出去游玩。晚上，他们在休息室不是开音乐会，就是做一种名叫"做字谜游戏"的玩意儿。其实就是一种哑剧，让观众根据演员的表演，猜出剧情。我遵从他的意见，晚晚都到休息室，只是不参加游戏。

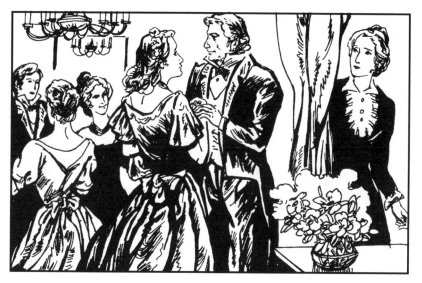

61. 每次表演节目，布兰奇小姐总是邀罗切斯特先生搭档。他俩表演了二重唱，一起配合默契地演了哑剧。那是怎样的情节啊！是结婚仪式。

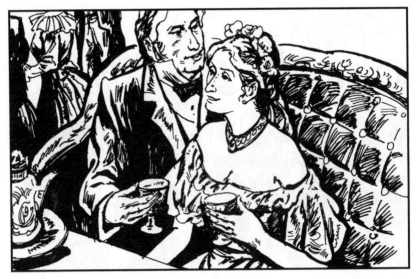

62. 闲谈时，他俩总在一起，靠得那么近。英格拉姆小姐的头发几乎碰到罗切斯特的肩头，拂着他的脸。很明显，罗切斯特先生喜欢她，她也爱慕罗切斯特先生。在来宾们看来，他俩是天生的一对。

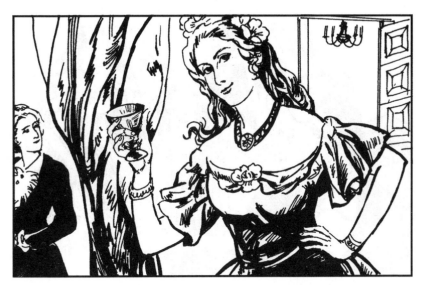

63. 不久，我发现英格拉姆小姐徒有其表。她喜欢卖弄，并没有真才实学，对无辜幼稚的阿黛勒极为冷淡、粗暴，缺乏同情心，她是配不上罗切斯特先生的。

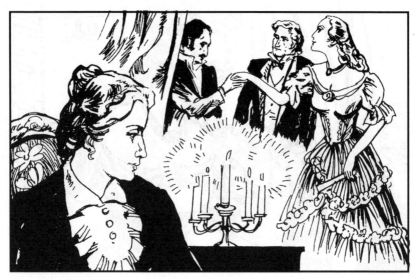

64. 我将自己与她作了一番比较。我认为，在学识和性格上，自己有优越感。而她，只强在美貌、地位和财产上。而正是这些，我将自己与罗切斯特远远地分开了。

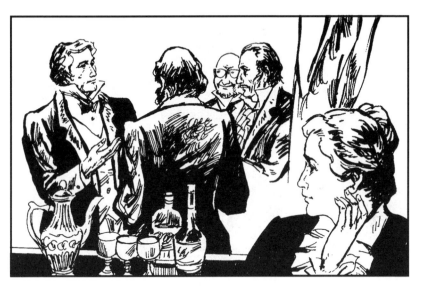

65. 我不属于他们生活的那个阶层，他理所当然地会爱英格拉姆小姐。尽管这样想着，我的眼睛仍不听使唤，常常不由自主地看着罗切斯特先生。我发现，在所有的男人中，只有罗切斯特先生最有魅力。

66. 有一天，罗切斯特先生有事被叫到米尔考特去了。黄昏时，桑菲尔德府来了一个不速之客。他个子很高，穿着很时髦，五官长得端正，脸色却黄得出奇。看上去，年龄与罗切斯特差不多。

67. 那人走进休息室，向客人们彬彬有礼地鞠了一躬，自称是罗切斯特先生的好朋友，叫梅森，从西印度群岛来。他进房间后，不大爱说话，蜷缩在炉火边，仿佛感到冷似的。

68. 不久，又来了一个不请自来的客人。山姆来报告，是一个吉卜赛妇女，长得又丑又黑。她坐在外面饭厅里，怎么赶也不肯走，自称是来见"有身份的人"，要给没出嫁的年轻小姐们算命。

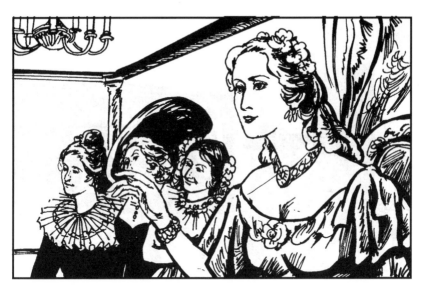

69．待在休息室闲谈的客人，早就觉得无聊，正需要新的刺激和娱乐，听说有人来算命，表现出了浓厚的兴趣。特别是姑娘们顿时兴奋起来，布兰奇小姐立即吩咐山姆：把那个丑婆子叫来。

70. 不料这个算命的巫婆十分古怪。她要独自一个人待在一间屋子里，然后，让要算命的姑娘一个一个进去。这个要求引起了客人们一阵犹豫和争论。最后，吉卜赛妇人被带进了图书室。

71. 谁第一个去见巫婆呢？这可让姑娘们为难了，娇生惯养的姑娘们，谁敢去冒险，单独与一个陌生的丑老婆子在一起呢？布兰奇小姐自告奋勇，第一个进去，俨然一个身先士卒的敢死队队长。

72. 其他人待在休息室等着，时间好像过得很慢。布兰奇的母亲英格拉姆夫人扭起手来，表示她的苦恼和悲哀；玛丽小姐宣布，她不敢去冒险；艾米和路易莎低声笑着，看上去有点害怕。

73．15分钟后，布兰奇小姐从图书室回到了休息室里。出乎大家的意料，她既不激动，也不快活，极不自然地坐下，顺手拿了一本书在看，不讲一句话。

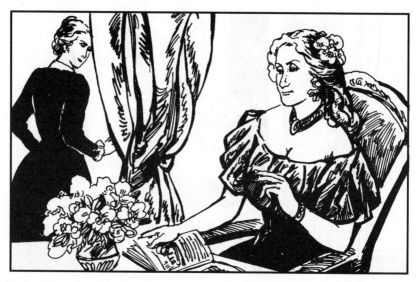

74. 我注意到，她根本没在看书，因为将近半个小时，她一页书都没翻过；脸色越来越阴沉、沮丧，越来越愠怒地表示出失望。很明显，她算的命对自己十分不利。

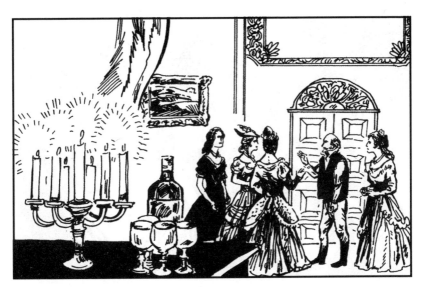

75. 其他姑娘好奇但胆小，一定要几个人同时去见那个巫婆。经山姆来来回回，几次交涉，苛刻的丑老婆子同意了。这次算命可热闹了。从图书室里不断传来阵阵笑声和尖叫声。

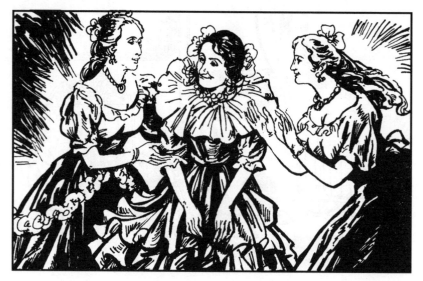

76．20分钟后，门猛然被打开，几个姑娘惊叫着冲进大厅，奔进休息室，嘴里直嚷道："真神！这家伙有点邪！我们的事她全都知道！"

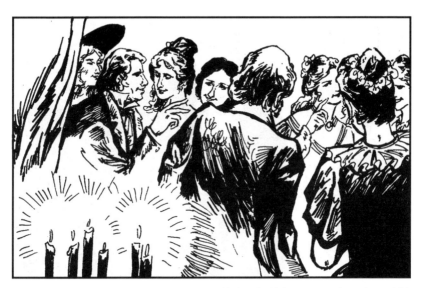

77．先生们、太太们好奇地围上去，激动地问这问那。原来，女巫对姑娘们的情况了如指掌，甚至凑着每一个人的耳朵，说出世界上她最喜欢的人的名字。休息室里人们兴奋得乱成一团。

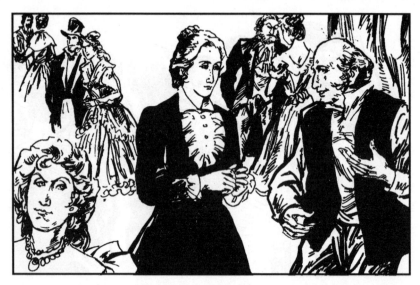

78．在这阵忙乱中，山姆走近我，说那吉卜赛人断定房间里还有一位没出嫁的小姐没去找她。她不看完，就不能走。当然，她指的就是我了。

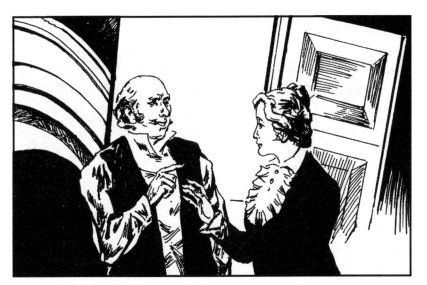

79. 我也想看看这巫婆的魔法，趁人没注意，溜出休息室。山姆说：
"我在大厅等你，要是她吓唬你，你只要叫一声，我就会进去。""不
用，山姆，我一点也不怕。"

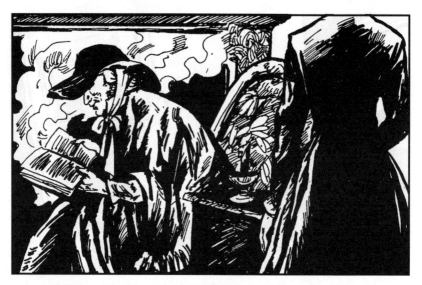

80. 我走进图书室。吉卜赛人坐在壁炉边的一张安乐椅上。她披一件红斗篷，戴一顶黑色的宽边吉卜赛帽。一支熄灭的蜡烛放在桌上。她正弯着腰，凑近炉火在看一本小黑书，一边看一边低声念着。

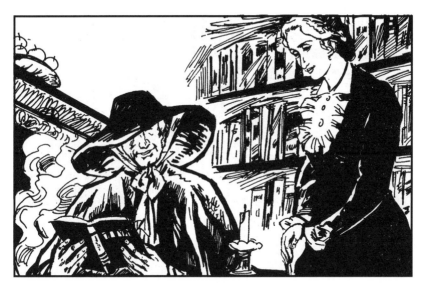

81. 我走近她，她才合上书，慢慢抬头看着我。我看到一张奇怪的脸。整个脸上是黑色的，系住帽子的一条白色带子从下巴底下经过，打了个结，半个脸被蒙住了。帽子下露出了蓬乱的头发。

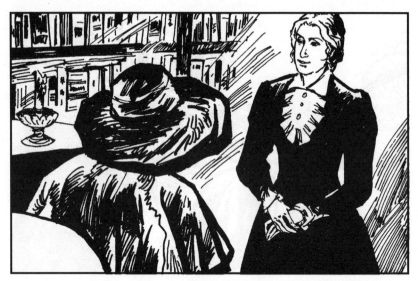

82. "啊，你要算命，是吗？"那声音很低沉，和眼神一样果断，和面貌一样粗鲁。"我才不在乎呢，大妈！你高兴怎么说就怎么说吧。不过，我不相信算命这类事。"

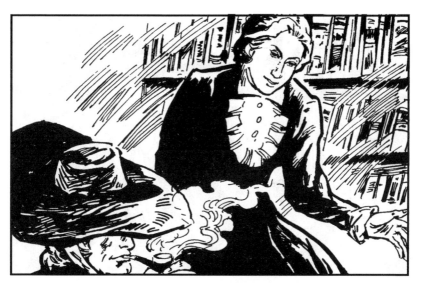

83. "为什么不信呢？"巫婆拿出一个黑色的烟斗，点上火，不慌不忙地接着说，"你冷，在冷得发抖；你有病，脸色苍白；你愚蠢，不相信任何人。小姐，你的命不好啊！""我怎么不觉得呢？"

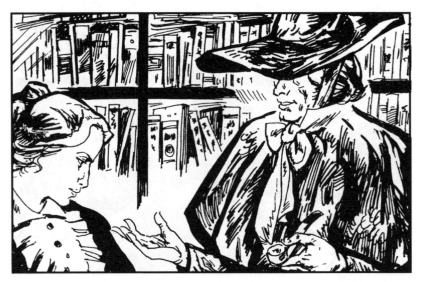

84. "你冷，是因为你孤独，没有朋友，没有亲人；你有病，是因为人所应该有的，最好的，最甜蜜的感情，远远地离开你；你愚蠢，是因为你忍受了内心痛苦，却不去设法获得那种美好的感情。"

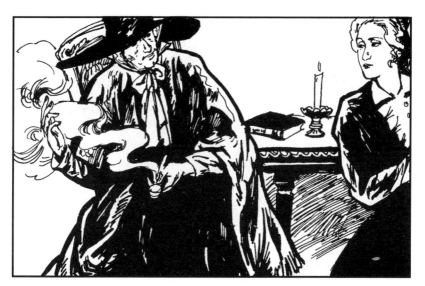

85．她说罢，一个劲地抽起烟来。"你算是说对了。可是像我这样处境的人太多了。""不，没有人能与你一样。你很特殊。你离幸福很近，只要你伸出手去，或者说一句话，你的幸福就到手了。"

86. "我凭什么要相信你呢?"我开始觉得这个丑老婆子是非同一般。"来,跪下,抬起头。你的命运就写在你的脸上、额头上、眼睛周围。"我按她的要求做了。

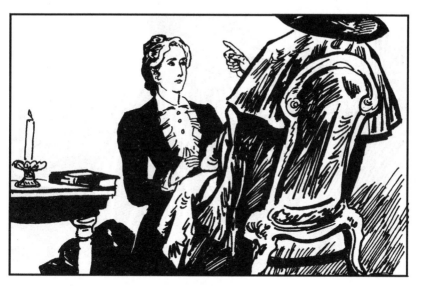

87. 她继续说："我不知，你今晚是怀着什么心情到我这儿来的。但是，我知道你在那边屋里坐着时在想些什么。""我什么也没想，只是有些困。"

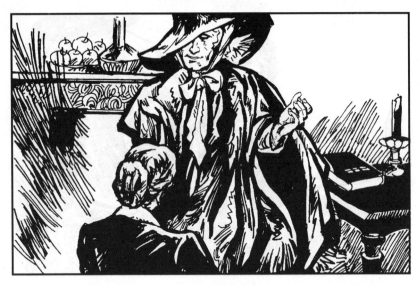

88．"为什么要感到困呢？你对屋子里的人不感兴趣吗？至少带着好奇心在注意一两个人吧！"她一字一句地接着说，"美丽的布兰奇小姐，富有的罗切斯特先生。"我稍带吃惊地看着她。

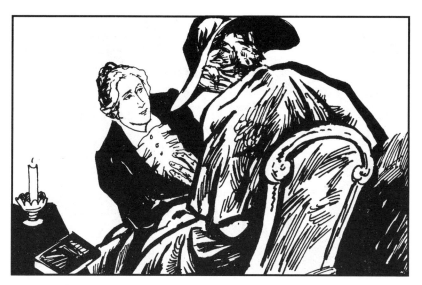

89. "在那么多的女士们、绅士们中间，他俩是那么亲密。罗切斯特先生无疑已获得了布兰奇小姐的爱情。他们将成为最幸福的一对。你就是这样想的，对此你也感到有兴趣。不是吗？"

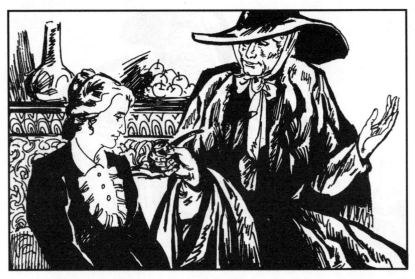

90. "是的。大家都知道，罗切斯特先生要娶布兰奇小姐。"我承认巫婆这一点是说对了。"不一定，那只是外表。"巫婆说，这又使我感到有兴趣，抬起头望着她。

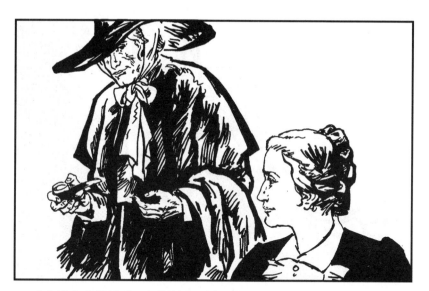

91. "布兰奇小姐只爱罗切斯特的财产。这一点，我给她算命时，已经讲穿了。她当时嘴角立刻垂下了半英寸。可怜的罗切斯特先生可能还不知道。"巫婆说。怪不得布兰奇小姐回到休息室里脸色那么难看。

92. 我不想将话题纠缠在他俩的关系上。我说："我不是来算罗切斯特先生的命。你怎么不谈点有关我的事情？"

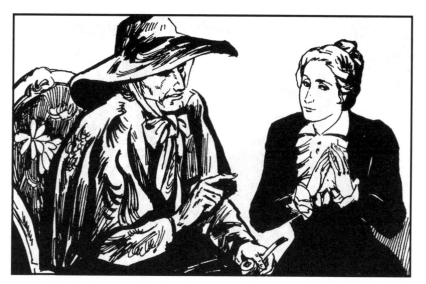

93. "你的命运掌握在你自己手上。你的额头却在拉你的后腿。它不断地提醒你理智些,不要出卖灵魂去换取幸福。但是,你心里仍在矛盾。那幸福太近了,太吸引人了。"

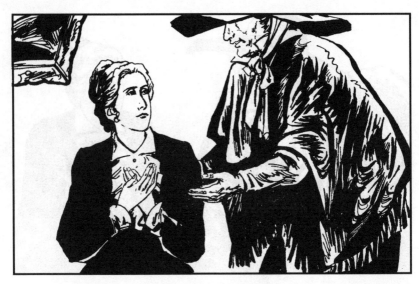

94. 吉卜赛人出乎意料的话使我迷惑了。这是真的吗？她好像就坐在我的心旁，把自己这几个星期里的内心活动全讲出来了。突然，老妇人说："起来吧，爱小姐，戏已经演完了，我再演不下去了。"

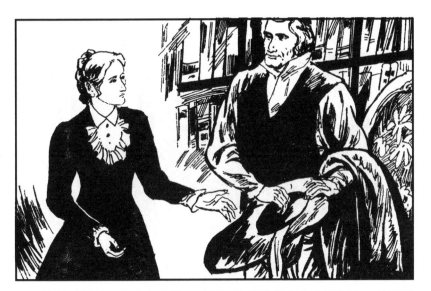

95. 她脱下帽子、方巾和斗篷。天啊！这哪是什么吉卜赛妇人，是罗切斯特先生。太离奇了！他成功地扮演了巫婆的角色，问我："演得可好，呃？""对那些小姐，你一定可以说干得不坏。"我答道。

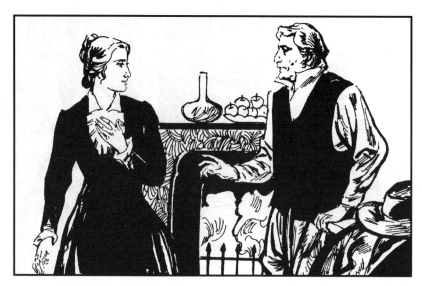

96. 他请我原谅他。因为，他一直想了解我在想什么，而我一直向他封闭着心灵，所以他不能不这样做。我暗自庆幸自己很谨慎，没有轻信算命人。我原谅了他，说："现在我可以走了吗？"

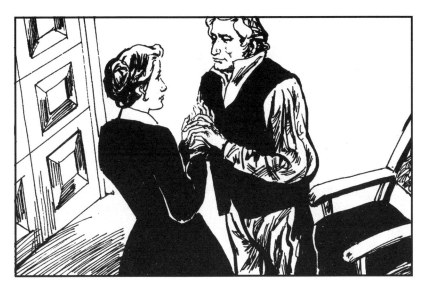

97. 他没让我马上走，问外面休息室的人在干什么。我如实地告诉了他，说来了一个陌生人，叫梅森。他马上变得异常地紧张，面色惨白，身体摇摇晃晃，痉挛地紧紧握住我的手腕。

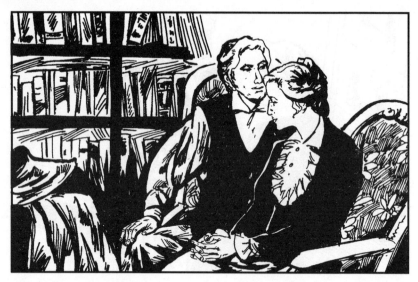

98. 我赶紧让他靠着我坐下。"危险又来了。我真希望在一个安静的岛上，与你在一起，远离烦恼和恐惧。"他忧郁不安地说道。我安慰他，表示愿意在他困难的时刻，牺牲自己的生命来帮助他。

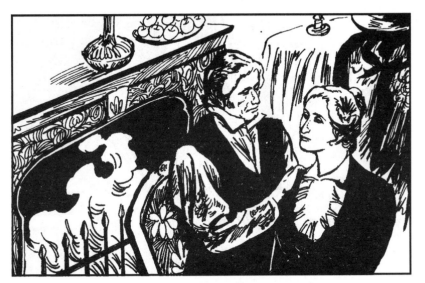

99．罗切斯特先生安定了片刻，要我出去悄悄地把梅森叫来："你就说罗切斯特先生来了，希望见见他。"我执行了他的命令，悄无声息地走出了图书室。

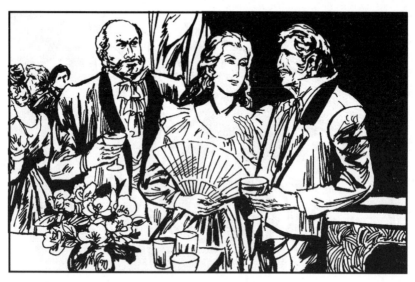

100. 客人们正在餐厅里进晚餐。食品放在餐具柜上，大家都不坐，爱吃什么就拿什么。梅森先生站在炉火附近，同丹特上校夫妇谈着话，显得和任何一个客人一样愉快。

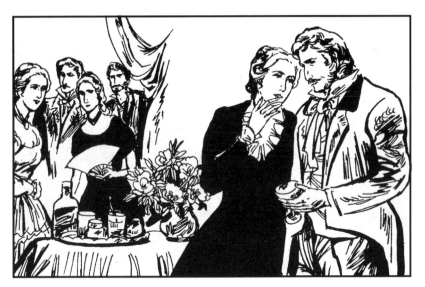

101．我从他们中间直穿过去，大伙儿全都注视着我。我来到梅森先生跟前，几乎是耳语般地传达了罗切斯特先生的口信。然后，我在前面带他走出餐厅，领他到图书室门前。

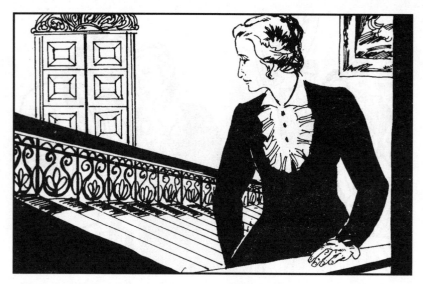

102. 目送梅森先生进入图书室，我就上楼了。我在床上躺了一会儿以后，听到来客们都回各自的卧室去了。我听到罗切斯特先生在说："梅森，这是你的卧室。" 听到他愉快、高兴的声调，我放下了心。

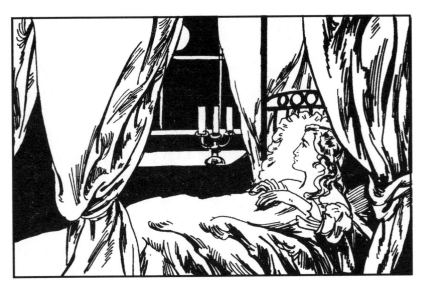

103. 我很快地入睡了，忘了放下帐子，忘了拉下窗帘，又圆又亮的月亮按着它的轨道又运行到我窗户对面的那块天空，透过没遮拦的玻璃窗俯视着我，它那光耀的凝望把我照醒了。

104. 我在夜的死寂中醒来，睁开眼睛看着它那银白晶莹的圆盘。它真美，可是太肃穆，我欠身起来，伸手把帐子放下。

105. 突然，夜的沉寂、安静被一个狂野、刺耳、尖锐的声音撕破了，整个桑菲尔德府都被这个声音充塞了。我的脉搏停止了，我的心脏不跳了，我伸出去的手瘫痪了……

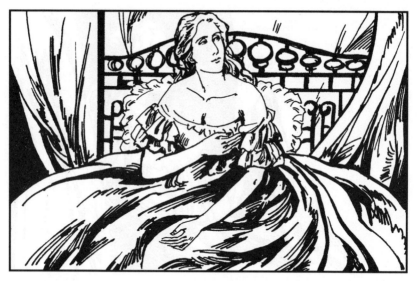

106. 这叫声是从三楼发出的，就在我房间的天花板上面。现在我听到一阵搏斗的声音，接着一个半被闷住的声音嚷道："救命！救命！救命！罗切斯特，看在上帝分上，快来啊！"

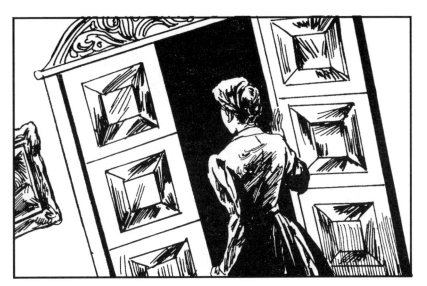

107. 我听到有人沿着过道跑上三楼的脚步声，接着楼上轰隆一声，什么东西倒下了，一切又归于寂静。我尽管吓得浑身发抖，还是穿上衣服，走出房间。

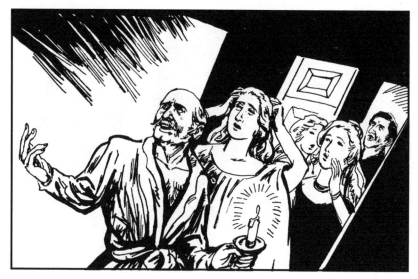

108. 每个房间的门都被打开，过道里挤满了惊慌失措的先生们、太太小姐们。"怎么回事？"——"谁受伤了？"——"出了什么事呀？"——"失火了吗？""有强盗吗？"——"我们往哪儿逃呀？"

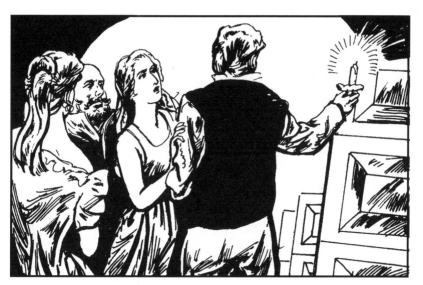

109．人们来回奔跑，有人抽泣，有人跌跤，乱成一团。"请大家镇静，镇静！"过道尽头的门被打开，是罗切斯特先生，拿了支蜡烛，走过来。布兰奇小姐立即向他奔去，抓住他的胳臂。

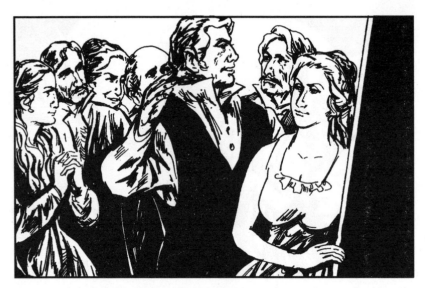

110. "出了什么可怕的事？快告诉我们！"大家七嘴八舌地问。"一个佣人做了个噩梦，她被吓坏了。请原谅，惊动了大家。好吧，你们回房间去。再待在这寒冷的过道里，肯定会着凉的。"

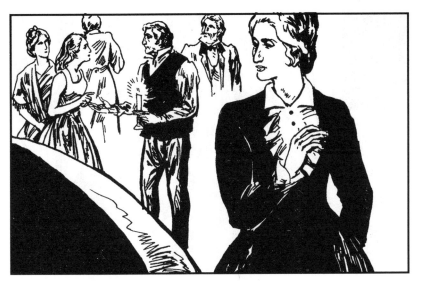

111. 罗切斯特先生好说歹说，终于安抚了惊魂未定的客人，让他们回到了自己的房间。我没等他的命令就回房去了，就像不被人注意地离开房间一样，谁也没有注意到我。

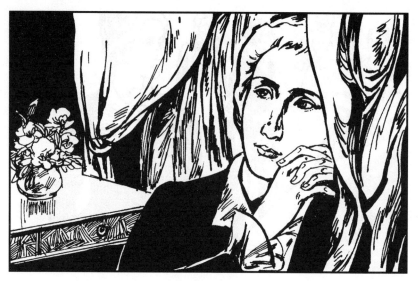

112. 我觉得此事很奇怪，肯定出了什么事。我穿好衣服，不再睡觉，准备应付紧急情况。我久久地坐在窗口，俯视着外面沉静的庭园和银色的田野，等着我自己都不知道的什么事。

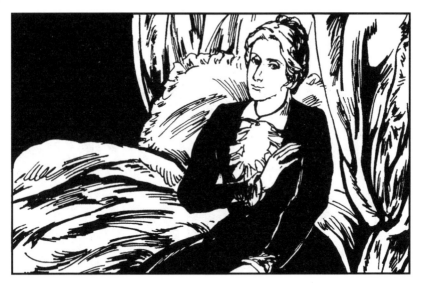

113. 渐渐地各种低语和活动声停下来，一小时后，桑菲尔德府又像沙漠一样静谧了。月亮渐渐下沉，快要消失。我不喜欢在寒冷和黑暗中坐着，便离开窗口，准备和衣躺下。

114. 我刚弯下身来准备脱鞋，极谨慎的轻轻敲门声传来。"叫我吗？"我问，同时传来我望期的我主人的声音："你起来了吗？如果穿好了衣服就出来吧，别出声。"

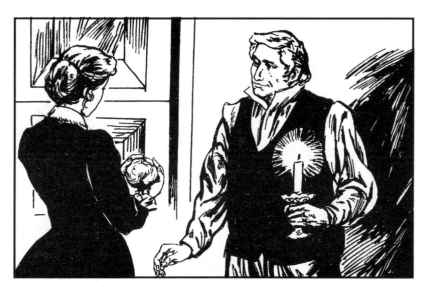

115. 我服从了。罗切斯特先生拿着蜡烛站在过道里，让我找了一些海绵和盐，并问我怕不怕血。我肯定地答复了，但感到一阵毛骨悚然。他叫我跟他去三楼的一间房子。

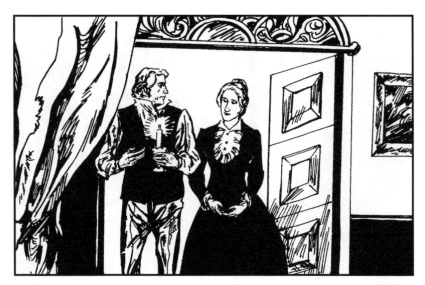

116. 这是一个套间。里屋有烛光，传出一个女人的嚎叫声。我熟悉这种声音，是格莱恩·普尔发出的。罗切斯特先生放下蜡烛，让我等一等，便走进了里屋，随即又传出一阵大笑声迎接他。

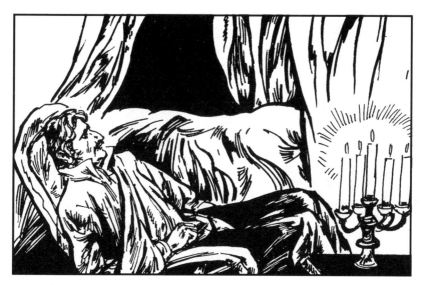

117. 我听到一个低低的声音在跟他说话。一会儿他走了出来，随手把门关上。罗切斯特先生把我带到一张大床边。床头附近放着一张安乐椅。一个男人坐在上面呻吟着。借助烛光，我看清了是梅森。

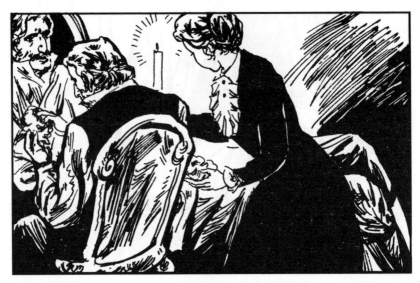

118. 他苍白的脸上毫无生气，斜穿着衬衣，肩膀和一只胳臂裹着绷带，上面血迹斑斑。罗切斯特先生要他坚持着，自己马上去为他找医生。接着吩咐我照看梅森，用海绵吸去渗出绷带的鲜血。

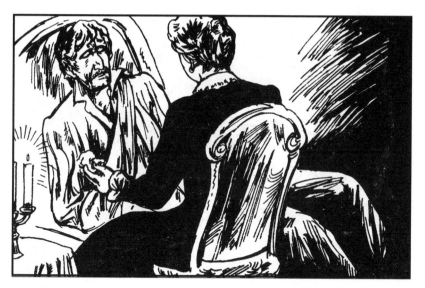

119. 他走了，并且将房间反锁上。我坐在梅森旁边，时刻担心里屋里的疯子会冲出来，扑到我身上。我不由得浑身发抖，但我必须坚守岗位，按照罗切斯特先生的吩咐，随时用海绵吸去梅森先生渗出绷带的鲜血。

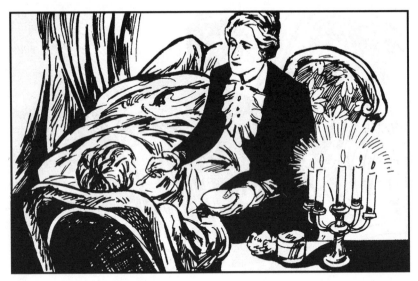

120. 长夜漫漫，我的流血的病人委靡、呻吟、发晕，而白昼却迟迟不来。我一次又一次把水送到梅森先生苍白的唇前，一次又一次地把嗅盐给他闻。望着他那精疲力竭的样子，我真担心他会马上死去。

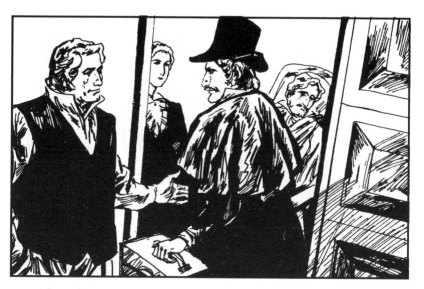

121. 黎明时，罗切斯特先生和卡特大夫来了。罗切斯特先生拉开厚厚的窗帘，把亚麻布遮帘推上去，尽可能让日光全照进来。医生解开梅森身上的绷带检查伤口，发现不是刀捅的，而是用牙咬的。

122. 罗切斯特在一旁埋怨梅森没听自己的话，不该深夜一个人接近她，并且劝梅森回到国外去，别想她，就当她死了。

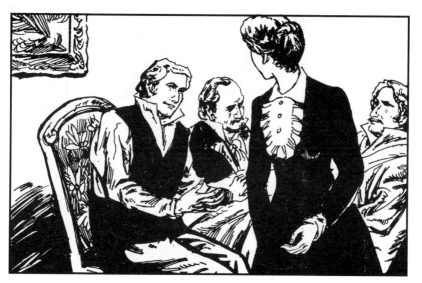

123. 医生检查完伤口后罗切斯特不断催促卡特快把伤口包扎好，要我到楼下他的卧室里，拿一件干净的衬衫、领带，为了使虚弱的梅森能够站起来，特地吩咐为他拿一瓶兴奋剂来。

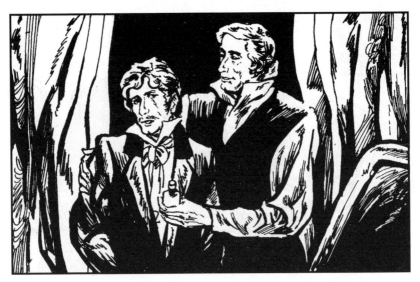

124. 我很快将东西拿来了。罗切斯特先生帮助梅森先生穿戴整齐，让他喝一点兴奋剂。可梅森很害怕，在我主人的催促下，梅森先生服从了，喝下去一滴紫红色的液体。

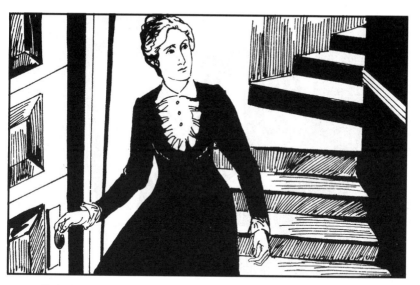

125. 梅森先生感觉稍好一点后，罗切斯特先生和卡特大夫扶着梅森先生，对我说："简，到后楼梯去，拉开旁边过道的门，告诉外边等候的驿车车夫准备好。附近如果有人，你就咳嗽一声。"

126. 这时候是5点半，太阳刚要升起，但是厨房里还是又黑又静。我尽可能不出声地打开旁边过道的门。整个院子寂静无声，大门却开着，有一辆驿车停在外边，马已套上，马车夫坐在他的座位上。

127. 我走近马车夫，告诉他先生们就来，他点点头。然后我小心地四下里看看、听听：到处是一片凌晨的寂静，仆人卧房窗口还低垂着窗帘，小鸟刚在繁花染白的果树中啁啾……

128．先生们出来了，梅森先生走得还算安稳，他们扶他上了马车，去卡特先生家养伤。罗切斯特先生又叮嘱了卡特大夫一番后，马车走了。一切都在神不知鬼不觉的情况下结束了。

129．罗切斯特关好并闩上重重的院门，步履缓慢、神情恍惚地朝果园围墙上的一扇门走去。我正转身准备回房间去，他叫住了我："简，到有新鲜空气的地方来待会儿。"

130. 我们进入绿叶繁茂的园子，沿着一条小径信步走去。小径一边是各种果树，另一边种着各色鲜花。阳光照耀着枝叶缠绕、露珠晶莹的果树上，洒落在树下静悄悄的小径上。

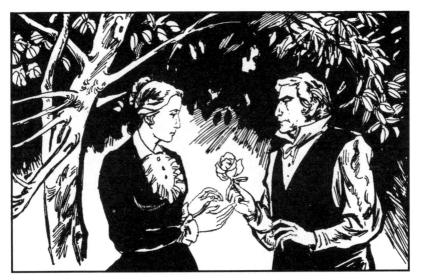

131. 他采了一朵蓓蕾初开的玫瑰，是玫瑰丛中的第一朵，把它送给我说："简，你要一朵花吧！"我接过花，道了谢，不知怎么，话题又转到昨晚上的事上去了。

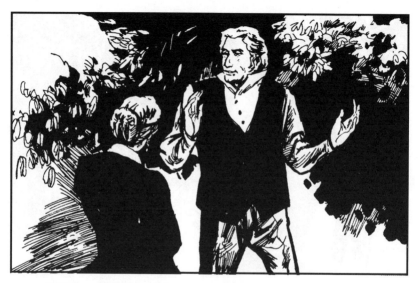

132. 我认为，罗切斯特昨夜担心的危险过去了。可是，罗切斯特先生仍然说，即使梅森病好了，离开英国，对他来说，活着还是像站在火山上，它每天都可能喷出火来。真让我迷惑不解。

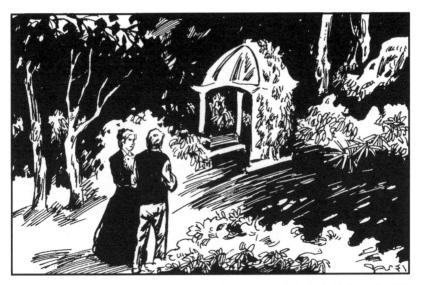

133. 但是，我信任罗切斯特先生，对自己在桑菲尔德府的生活感到安心。说着我们来到凉亭里，凉亭是墙内的一个拱形结构，上面攀满了藤萝，里边有一个带皮树枝做的座位。

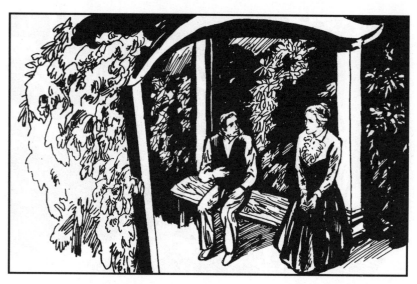

134. 罗切斯特先生坐了下来，还空出一点地方来让我坐，我却仍然站着，他说："坐下，这张凳子够坐两个人。你对于在我身旁坐下不会感到踌躇吧？这是不正当的吗？简。"

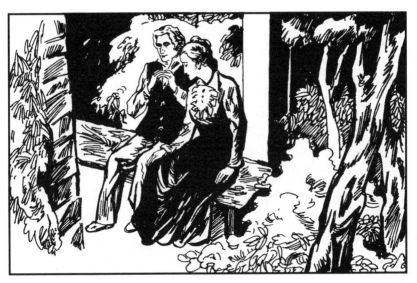

135. 我马上就坐下了，以此作为回答。我觉得拒绝是不明智的。这时，他给我讲了一个从童年起就被放纵惯了的野男孩，经过流浪，犯过大错，如今想寻求安宁和忏悔的事，问我这样做是否正当。

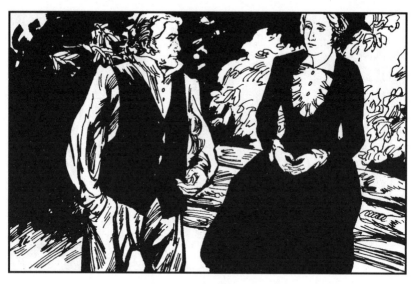

136. 我们交换着各自的见解。鸟儿在继续欢唱，叶子在轻轻地沙沙作响。渐渐地我明白了他在讲他自己，他突然失去了温柔和严肃，站起来说："要是我跟布兰奇结婚，你认为她会使我完全自新吗？"

137. 这时，他发现丹特和利恩在马厩里，便让我沿着灌木丛，穿过小门回去，他则走另一条路。我听到他在院子里说："太阳出来以前梅森就走了。我4点钟就起来，去为他送行。"

138. 我从小失去亲人，精神上很孤独，没有人给我温暖，给我自尊，而在这里，我得到了自己梦寐以求的新生活和新的健康的感情。只是，我不能公开向罗切斯特先生袒露自己的感情。

139. 理智在不断提醒我，自己与主人之间存在着地位上的差距。自尊也决不容许我做感情上的乞讨者。同时，我也考虑到，如果罗切斯特先生真的与布兰奇小姐结婚，我一定毫不犹豫地离开这里。

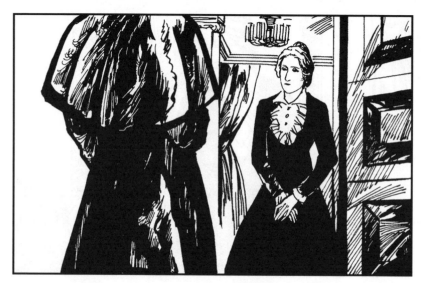

140. 一个星期后，我真的不得不离开桑菲尔德府一段时间。这倒不是因为罗切斯特先生要结婚了，而是盖兹海德府有人来了，我被叫到菲尔费克斯太太屋里，有一个男人在那儿等我。

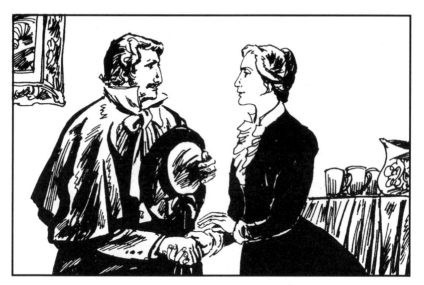

141. 那男人像是绅士的仆人模样，身穿丧服，拿在手里的帽子缠着黑纱。他一说起他曾给里德太太当过车夫，我马上就记起了他：罗伯特，白茜的丈夫。

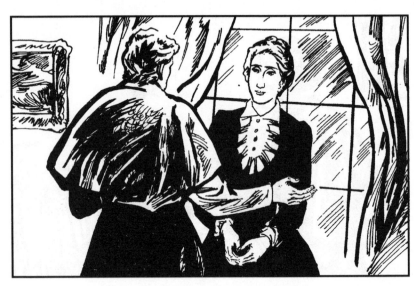

142．罗伯特说，自从我离开那里后，盖兹海德府发生了很大变化。表兄约翰先生不务正业，生活放荡、赌博、挥霍成性，里德太太的财产让他挥霍了许多，已濒临破产的边缘。

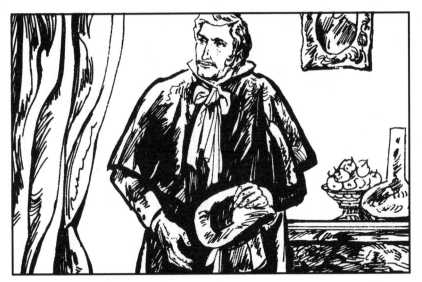

143. 一星期前，约翰先生因负债过多，自杀了。里德太太受不了这个打击，中风倒在床上。她希望临死前能见到我。罗伯特说："昨天早上，里德太太不断地说，把简找来，我要跟她说话。"

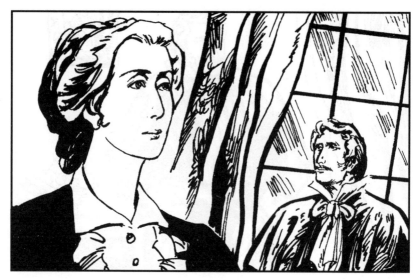

144. 我永远忘不了里德太太对我的虐待。但事情已过去很久了，而且她又惨遭不幸，同情心促使我决定回盖兹海德府一趟，满足她的愿望，说："行。我们明天一早就动身。"

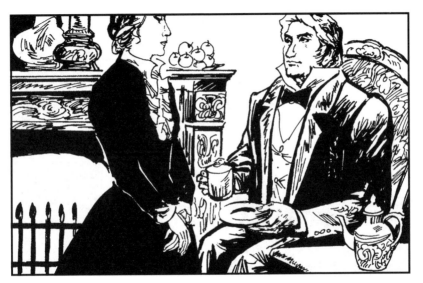

145. 我把自己的决定告诉了罗切斯特先生，向他请假。他开始大吃一惊，不想放我走。后来见我态度坚决，勉强同意一个星期的假。

146. 原来，他担心我趁此机会远走高飞不回桑菲尔德府了。经过我再三解释、保证，他最后答应假期时间可以放宽，但仍然是疑虑重重，在给我钱时表现得很"小"气。

147. 开始，他慷慨地给我50英镑，其实他欠我的工资只有15英镑。我表示不能多要他的钱。他似乎认为我不领他的情，有点不高兴。

148. 突然他想起了什么，改变了主意，只给我10镑，所欠我的钱等我回来后再取。他以为这样一来，我非回来不可。实际上，我并没有打算马上就彻底离开桑菲尔德府。

149. 我向他说明，他看样子要结婚了，我得另找工作，为了到时候掌握主动权，现在需要登广告，少不了要花钱，希望他把我的工资全部给我。

150. 没等我说完，他大发脾气，要我把钱全交出来，一个子儿也不给我。当然，我不会这样做，罗切斯特先生无可奈何。

151. 最后，他严肃地要我答应他的要求，暂时不要急于登广告找工作。我同意了。同时，我也提出一个要求，在他结婚之前，让我带着布兰奇小姐所不喜欢的阿黛勒离开这里。罗切斯特先生点了点头。

152. 5月1日下午5点钟光景，我回到了盖兹海德府——我舅妈里德太太的家。我当年的保姆白茜正在炉边给她最小的孩子喂奶，她对我的到来表示非常欢迎，我吻了她说："我相信来得不太晚吧。"

153. 白茜告诉我，今天里德太太神志比以前清楚些，不过现在睡着了。她把孩子放进摇篮，硬要我脱下帽子，吃点茶点。我高兴地接受她的殷勤招待，顺从地听任她给我脱去旅行服。

154. 一小时后，她陪我离开门房，到宅子里去。9年前，我也正是由她陪着走下我现在沿着走上去的这条路。我们穿过大厅，白茜对我说："你先上早餐室去，两位小姐都在那儿。"

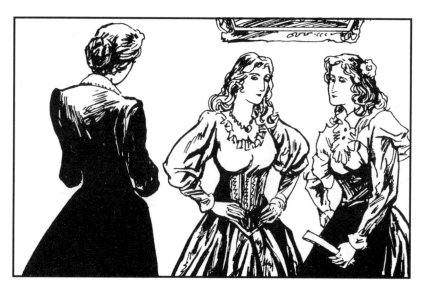

155. 我的两个表姐伊丽莎和乔奇安娜对我仍是那样傲慢、冷淡。我不在乎，因为我自信，自己生活得比她们充实得多，说："请上楼告诉里德太太，说我来了，我非常感激。"

156. 伊丽莎差点儿惊跳起来,专横地说:"妈妈不喜欢人家在晚上去打扰她。"我不理睬她们,边脱帽子和手套,边走出早餐室,找到管家,让她帮我把行李安排到一间屋里,将在这里住到舅妈病愈或者去世。

157. 在楼梯平台上，我遇到了白茜。她说："太太醒着，我告诉她说你来了。来，让我们看看她是否认识你。"我不用人带就走进了那间我熟悉的房间，从前我常常被叫到那儿去受罚或者挨骂。

158. 我匆匆走在白茜前面，轻轻推开门，房里的布置还像从前一样，桌上放着一盏有罩的灯，那个恶魔就躺在床上一动不动。那张苍白衰老的脸，深深地陷在枕头里，闭着眼睛。

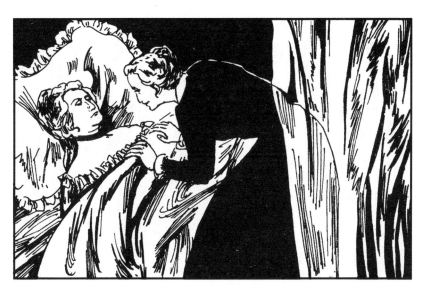

159. 时间平息了复仇的渴望，压下了愤怒和厌恶的冲动，现在我原谅了她。此刻她也应该得到别人的同情和谅解。我弯下身子吻了她。"亲爱的舅妈，我是简·爱，你好吗？"

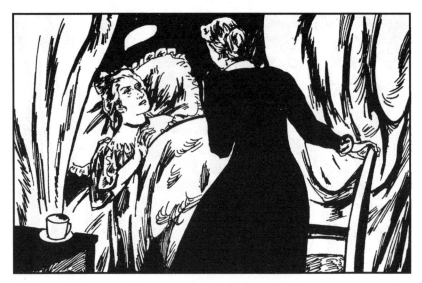

160. "舅妈,"她无力地张开眼睛,衰弱地重复一遍,"谁叫我舅妈?你不是盖兹海德府的人。但是我熟悉这张脸,那双眼睛,那个额头。你?好像是——啊!简·爱!""是我!"我轻轻地回答。

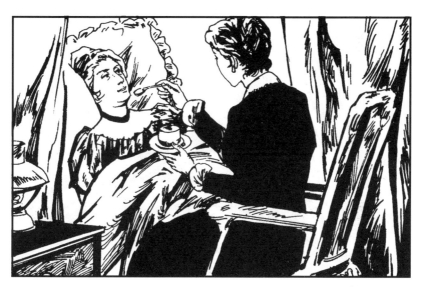

161."是你。那个常常给我惹出许多烦恼的孩子。我曾把她赶出这所房子,我很高兴……后来听说劳渥德发生了伤寒,许多学生死了,她却奇迹般地活下来了——我真希望她死去!"里德太太睁大无神的眼睛。

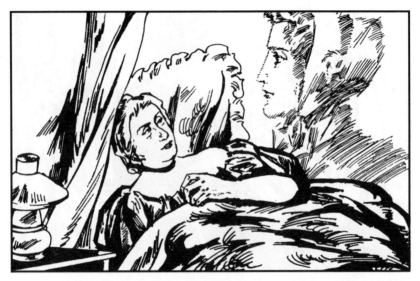

162. "里德太太，你干吗那么恨她呢？"我问。她无神的眼睛慢慢合起来，有气无力，断断续续地讲述着。原来，她不喜欢我母亲。

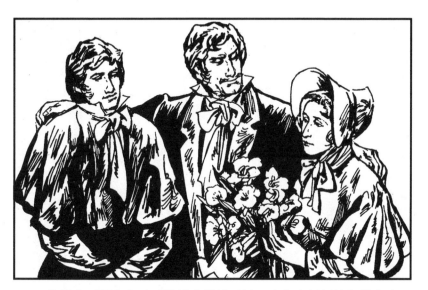

163. 我母亲不顾家人反对降低身份结了婚。全家人都拒绝与她往来，唯独我舅舅，仍然很疼爱自己唯一的妹妹。

164. 我母亲死后，他哭得像个泪人，并且把我领回家，待我比自己的孩子还好。舅妈因此才恨我。

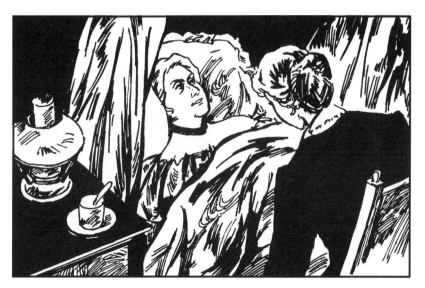

165. 最后，里德太太说："我不行了，在我死以前，让我安下心来也好。你以前没让我少生气，现在，又是你使我不能安宁。你真是个魔鬼，命中注定我要受你的折磨。"

166. 当确认屋里只有我们两人后，她告诉我："我一生中做了两次对不起你的事。一是没有遵守自己的诺言，把你当亲生孩子一样抚养大；另一件是——到我的梳妆盒那儿去，打开它。里面有一封信，你打开看吧。"

167. 我拿到了信。是我叔叔约翰·爱从马德拉寄给里德太太的。在信中，他打听我的下落。他没结婚，没有子女，希望收我为养女，将来继承他的遗产。写信日期是三年前。

168. 对此，我以前没有听说过。原来，里德太太恨透了我，不愿我过继给叔叔过优裕舒适的生活。她将此事瞒下来了，并且回信谎称我在劳渥德生伤寒病死了。

169. "简，你马上写信给你叔叔，揭穿我的谎言吧。你生来就是折磨我的，让我临死时，还受到良心谴责。如果不是因为你，我是绝不会干出这种事情来的。"

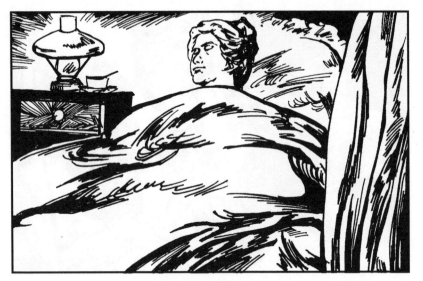

170. 我想安慰她，表示我的宽恕，但她经过这样一番心灵搏斗后，昏迷过去了。当天深夜，她平静地死去了。

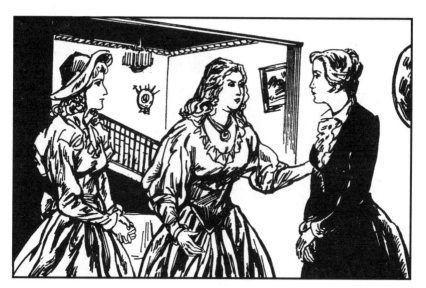

171. 安葬了里德太太以后，我的两位表姐也先后离家了。乔奇安娜随她舅舅去伦敦；伊丽莎则要去法国里尔的一个女修道院。她们都恳切地求我留下，陪伴她们并帮她们准备行装。

172. 罗切斯特先生只给了我一星期的假，我却在盖兹海德住了一个月。这期间，我收到了菲尔费克斯太太的信，说罗切斯特先生正为婚事操劳，可能要娶布兰奇小姐了。

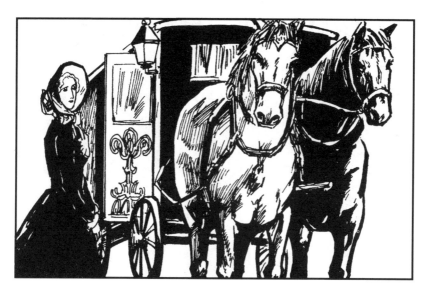

173. 我决定尽快回到桑菲尔德府，趁他还没结婚，再多看他一眼，在他身边度过最后几天，或者几个星期。在回桑菲尔德的路上，我坐在车中，考虑着今后我上哪儿。

174. 我没把回家的确切日期告诉菲尔费克斯太太，因为我不希望她派普通的或高级的马车到米尔考特来接我。我打算一个人静悄悄地步行这段路。6月的一个傍晚，我把箱子托给旅馆，就步行出发了。

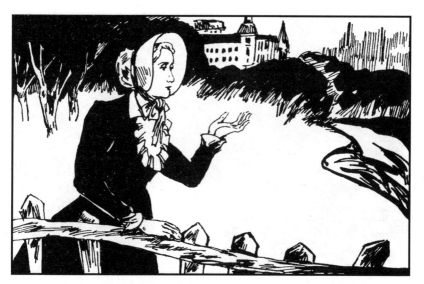

175. 这条穿过田野的路已很少有人走了，沿途尽是翻晒干草的人在干活。天空虽然不能说万里无云，却预示着明天是晴朗的。路在我脚下越来越短，我感到高兴。

176. 桑菲尔德牧场上也在翻晒干草。在我到达的时候，雇工们刚下工，正扛着草耙回家。我急于要到宅子里去，绕过绿叶遮蔽弯路的树篱，只见罗切斯特先生正坐在石头阶梯上，专心地写什么。

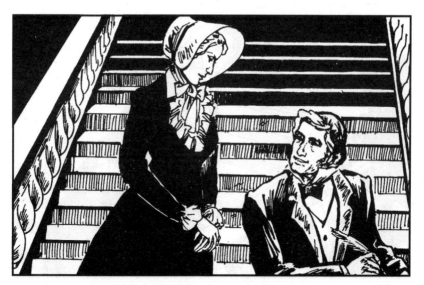

177. 我出其不意地站在罗切斯特先生的面前，他见到我十分高兴，脸上洋溢着动人的笑容。我默默享受着他的喜悦，品尝着自己到家一般的温暖感情，同时，也做好了迎接更大打击的精神准备。

178. 罗切斯特先生微笑着让我回去休息。我一声不响地走过阶梯，突然一个冲动紧紧控制着我，一种力量让我回过头说："回到这儿来我特别高兴。你在哪儿，哪儿就是我唯一的家。"这里会成为简的家吗？请看下集。